SALON DE 1861

PARIS. — TYP. COSSON ET COMP., RUE DU FOUR-SAINT-GERMAIN, 43.

SALON DE 1861

PAR

MADAME JANE D'ENVAL

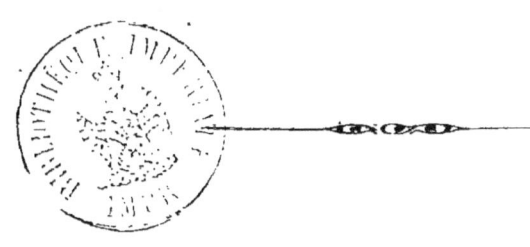

PARIS

CHEZ TOUS LES LIBRAIRES
ET AUX BUREAUX DE LA MODE DE FRANCE, 16, RUE BLEUE.

1861

SALON DE 1861

L'exposition de 1861 sera remarquable par la quantité des tableaux reçus par le jury, ordinairement moins sévère. Jamais, nous ne croyons, un nombre aussi élevé d'œuvres n'avait été offert au public. Cette année la peinture a tout envahi ; aussi plusieurs salons réservés jadis aux dessins, pastels, aquarelles, ayant dû recevoir ce surcroît de richesses artistiques, ces derniers ont été relégués dans une galerie noire et sombre.

Le jury a essayé d'une nouvelle classification : les artistes sont placés par lettre alphabétique, tels qu'ils sont inscrits au Livret. Sur la porte de chaque salon, cette lettre est indiquée, et, grâce à ce système, rien n'est plus facile maintenant que de trouver un tableau. De plus, cette classification par lettre a l'avantage de faire taire les jalousies ou les blessures d'amour-propre chez les artistes qui tous aspiraient aux honneurs du grand salon Carré. Celui-ci est seul excepté de cette mesure : il est entièrement consacré aux batailles, portraits officiels ou tableaux de genre reproduisant des actes de la famille impériale.

Comme d'habitude, la sculpture est en bas, dans un joli jardin dessiné en carrés comme les parcs royaux. Cette régularité dans la verdure fait ressortir davantage les objets exposés, et là encore les membres du jury ont fait preuve d'un grand goût.

Nous commencerons par le grand salon Carré, puis nous suivrons en prenant la lettre A jusqu'à la fin de l'alphabet, et, classant chaque artiste selon son genre et selon son mérite, nous finirons par les dessins, aquarelles, pastels et la sculpture.

Le *salon Carré* se compose surtout de batailles. La principale est celle de *Solferino*, commandée par ordre de S. M. l'Empereur à M. Yvon ; elle frappe les yeux, en entrant, tant par sa dimension que par la scène qu'elle représente : examinons-la rapidement. L'Empereur est à cheval, entouré d'un brillant état-major, la main étendue vers le village de Solferino déjà en flammes ; le général Camou, dont le cheval se cabre, reçoit de Sa Majesté l'ordre d'attaquer les positions de ce village. Vous voyez que l'artiste a plutôt rendu un épisode de la bataille que la bataille elle-même ; il y a bien quelques Autrichiens blessés ou morts, de la poussière, de la flamme, mais tout cela n'émeut ni n'impressionne ; de plus, certaines roideurs dans les détails, une couleur un peu fausse, nuisent à cette grande page. Nous lui préférons de beaucoup celle de Pils, un voisinage bien dangereux pour elle ; l'artiste retrace, de la guerre de Crimée, la *Bataille de l'Alma;* mais quelle différence, quelle force de touche, quelle vigueur dans l'exécution! Les personnages sont bien de vrais troupiers, l'expression de leurs figures est prise sur le fait ; au travers de l'action générale se remarquent de jolis détails, entre autres, la

côte baignée de lumière où grimpent les zouaves. C'est une des meilleures peintures du salon.

M. Armand Dumarescq a composé un tableau d'un effet saisissant : un *Episode de la bataille de Solferino*. L'orage a éclaté, le ciel s'est couvert de nuages, l'horizon obscurci ne laisse passer que quelques rayons, juste assez pour voir les Autrichiens fuyant pêle-mêle, éperdus. Un train d'artillerie ennemie s'engage dans un chemin creux où des chasseurs à pied et des voltigeurs de la garde sont cachés par de hautes herbes et des troncs d'arbres. Ces malheureux Autrichiens seront impitoyablement sacrifiés, car les Français sont prêts à faire feu, le doigt sur la détente de leur fusil; tous les personnages sont vrais, depuis l'officier qui recommande le silence jusqu'au trompette portant un clairon à sa bouche. M. Armand Dumarescq a tiré le meilleur effet de cette scène; le ciel est bien en feu, l'horizon poussiéreux, les équipages autrichiens bien lancés, et il n'y a pas jusqu'à ces vestes bleues dans la verdure qui ne donnent au tableau une couleur un peu étrange.

La *Bataille de Solferino* de Charpentier et celle de Devilly continuent l'épopée de la journée du 24 juin.

La première nous la montre à quatre heures de l'après-midi, alors que l'action est engagée ; la seconde nous donne le dénoûment. Ces deux batailles sont également bien peintes et font honneur aux artistes qui les ont reproduites.

Pour en finir avec les combats, citons (bien qu'ils ne soient pas dans le salon Carré) les plans de M. Jumel de Noireterre, un capitaine d'état-major. Au lieu de peindre un épisode destiné à faire ressortir tel ou tel général, l'auteur nous retrace le plan principal de l'action ; le spectateur a devant les yeux plusieurs lieues de terrain, et peut suivre tous les engagements sans perdre de vue le mouvement général. Ces plans sont parfaitement exécutés, surtout celui de Magenta, que nous préférons à l'autre.

Maintenant que nous avons à peu près terminé notre tâche vis-à-vis de l'éternelle tour de Solferino, passons à *Magenta*, qui du moins a l'avantage de présenter un aspect tout différent. Les arbres que les artistes peuvent mettre reposent agréablement la vue des scènes de morts et de mourants. Mentionnons d'abord l'œuvre de Couverchel, retraçant la bataille dans le village même ;

celle de Charpentier, nous la montrant sous un autre aspect : la garde impériale, commandée par le général Regnaud de Saint-Jean d'Angély, défend bravement le pont de Magenta, et permet au général de Mac-Mahon d'arriver à son secours ; puis, celle de Rigo, où le même général, accompagné du général Espinasse, entre dans Magenta. Vient ensuite le tableau de Coessin de la Fosse : la mort de ce général qui, entré victorieux dans le village, est blessé mortellement par une décharge partie d'une maison aussitôt attaquée par les zouaves.

J'ai réservé pour terminer ma mission guerrière les tableaux plus gais de M. Philippoteaux : après la bataille, le triomphe et la joie ; le général Forey est acclamé et complimenté par l'Empereur et par ses propres soldats comme vainqueur de Montebello. Ces deux épisodes sont bien traités par l'artiste, qui a eu soin d'écarter tout détail affligeant.

Voilà brièvement les principales œuvres qui ont mérité les places d'honneur ; nous ne nous sommes pas étendue longuement sur la manière dont elles sont exécutées, notre appréciation sur les deux principales suffisant pour donner notre opinion ; quant aux autres,

malgré le mérite relatif qu'elles peuvent avoir, nous les considérons comme accessoires dans la décoration du grand salon.

Nous croyons en avoir fini avec les batailles, et, assez satisfaite de voir des choses plus riantes, nous passons aux portraits.

Le plus joli peut-être de toute l'exposition est celui du prince Napoléon, par Hippolyte Flandrin. Le prince est représenté assis, la main sur le bras d'un fauteuil de velours grenat. La tête est calme, le regard fixé sur le spectateur, la bouche un peu serrée, le front d'une intelligence remarquable. Rien autre chose dans ce portrait, sinon, à droite, un cartel reproduisant les noms et qualités du prince, l'artiste ayant eu soin de retirer à son modèle toute pose officielle ou théâtrale; cela est simple et grand tout à la fois.

Deux petits portraits du Prince impérial, séparés par celui du Pape, qui a l'air de protéger son illustre filleul, attirent les regards sur un des côtés du salon. L'un, celui de M. Yvon, représente le petit prince debout, caressant d'une main deux beaux chiens couchés à ses pieds; l'autre, de Pichat, le montre à cheval sur un joli

poney, se promenant dans un parc, celui de Saint-Cloud probablement. Nous trouvons que le premier donne un air trop réfléchi au jeune prince ; en revanche, l'autre ne lui donne aucune expression, pas même celle de l'enfance.

Le portrait de la princesse Marie-Clotilde, par Hébert, ne pourra supporter ce redoutable voisinage, du moins nous le croyons. Debout, vêtue d'une robe de tulle blanc frangée d'or, entourée d'une draperie de velours bleu garnie de fourrures, voilà la pose que l'artiste a trouvée pour une aussi jeune princesse ; le costume est parfaitement peint, mais la tête pèche par un ton blafard, quelque chose d'égaré qui ne rappelle en rien la physionomie du modèle.

M. Dubufe nous retrace les traits de madame la princesse Mathilde ; ce tableau est encore plus mal réussi que le précédent. En costume officiel, vêtue de tulle lamé d'*or*, le manteau de cour rouge et *or*, la couronne en *or*, ce costume constitue des tons criards désagréables à l'œil ; la tête n'a aucune ressemblance, et jamais dans cette physionomie nous ne pourrons retrouver le profil de camée que la gravure reproduit de cette princesse.

M. Winterhalter est décidément le peintre ordinaire de S. M. l'Impératrice ; pour la quatrième fois, je crois, il nous la montre de profil, vêtue de blanc sur un fond blanc ; là rien de prétentieux : une seule draperie de velours rouge entoure le cadre et sert à relever les tons qui pourraient paraître fades. Cette peinture est jolie, vaporeuse, et convient parfaitement à reproduire les traits fins et distingués de Sa Majesté.

Les ministres, les maréchaux, les généraux, sont nombreux, et tous représentés de la même manière : tenue officielle, la main sur le pommeau d'une épée ou tenant le bâton semé d'abeilles ; d'autres, plus modestes, se contentent de simples plans. Nous ne ferons que les nommer :

Cabanel : S. Exc. M. Rouher, ministre de l'agriculture, du commerce et des travaux publics ; Beaucé : M. le maréchal Canrobert ; Larivière : les maréchaux Niel et Regnaud de Saint-Jean d'Angély ; Lépaule : le roi Victor-Emmanuel ; puis le général Camou par Cornilliet ; le général Trochu par Pommayrac (un peintre de miniature s'essayant à la grande peinture) ; le général Espinasse, de Rigo.....

Finissons cette série de portraits par celui de S. M. le roi des Belges, de Winne, une excellente peinture, moins tapageuse que bien d'autres qui ne la valent pas.

Deux tableaux de genre presque officiels ont été mis dans ce salon : le premier, par Muller, nous initie à la vie intime de madame Lætitia, retirée à Rome après la chute de l'Empire. Vêtue d'une robe de deuil qu'elle ne quitta jamais depuis la mort de Napoléon, elle contemplait son portrait tout en travaillant ; souvent, les larmes la gagnant, elle s'arrêtait en joignant les mains pour prier Dieu : c'est le moment que l'artiste a choisi ; il a parfaitement rendu l'expression mélancolique d'une pareille douleur, et son tableau attriste comme toutes les œuvres de sentiment.

Le second, de Landelle, nous rappelle une visite de Leurs Majestés à la manufacture des glaces de Saint-Gobain, visite dans laquelle S. M. l'Impératrice a voulu travailler de ses mains à l'étamage d'une glace. Cette petite scène intime est parfaitement exécutée et le tableau d'une couleur agréable ; mais je me permettrai une légère critique sur le costume de l'Impératrice :

pourquoi les peintres de genre la représentent-ils toujours vêtue de violet?

A côté de tous ces tableaux de commande, la commission en a placé quelques autres de fleurs ou de paysage; nous ne savons s'ils sont mis là comme remplissage, mais ils nous ont paru mériter cette place par leur propre mérite; et, tel qu'il est composé, ce salon mérite bien le nom de Salon d'honneur que le public a l'habitude de lui donner.

—

Commençons maintenant par le salon décoré de la lettre A.

Tout d'abord le joli portrait de mademoiselle Emma Fleury, de la Comédie-Française, se présente à nous. M. Amaury Duval, un digne élève de Flandrin, suit les traditions de son maître; même beauté de dessin, même sobriété de détails. La gentille actrice est posée debout la tête tournée de côté, vêtue simplement de soie noire; quelques coraux au cou et aux oreilles égayent seuls cette teinte un peu sombre; la physionomie, jeune, spiri-

tuelle; est parfaite de ressemblance. C'est vraiment une œuvre d'un grand mérite.

Presque à côté, les études de madame la duchesse d'Albuféra se font remarquer par une virilité de touche que n'ont pas toujours les femmes, surtout celles du grand monde.

L'exposition de M. Antigna se compose, cette année, de tableaux plus petits que d'habitude. L'artiste a choisi presque toutes scènes bretonnes : une des plus jolies est certainement *la Fontaine verte*. Une toute jeune fille, presque une enfant, descend quelques marches couvertes de mousse, de plantes, d'ombre, pour puiser de l'eau à une fontaine. Ce n'est rien, comme vous voyez; mais un gai rayon de soleil traverse cette verdure, fait ressortir de jolis détails, anime, en un mot, ce petit sujet; grâce à ce bon soleil, l'artiste a trouvé un beau tableau. Les autres peintures : *les Filles d'Ève*, *Loin du monde*, *Intérieur breton*, *Tricoteuse*, etc., sont bien la nature réaliste prise sur le fait. Nous aimons moins *Marie enfant à sa fenêtre*, tableau tiré de Brizeux, le talent de M. Antigna ne convenant pas à illustrer les poëtes.

Un tableau réaliste, mais d'un réalisme plus élevé,

c'est *la Convalescence*, de M. Anker. Toutes les femmes, les mères surtout, s'arrêtent pour contempler cette jolie enfant qui vient d'être malade et qui, d'une main encore bien faible, aligne des joujoux sur un petit plateau. Il y a bien du sentiment dans cette peinture, et, sans être prétentieux, ce sujet fait rêver.

Il est bien pénible d'être sévère pour M. Aligny, un maître dans l'école du paysage historique ; mais, vraiment, où M. Aligny a-t-il vu des tons roses, bleus, violets, pareils à ceux qu'il emploie maintenant ? De plus, la recherche exagérée de la ligne le mène à changer les formes des objets qu'il reproduit ; les pierres sont carrées et les arbres eux-mêmes affectent de l'être. L'étude sérieuse de la vraie nature aurait pu sauver le peintre de la voie funeste dans laquelle il est entré ; malheureusement les paysagistes de cette école dédaignent ce genre d'étude ; ils préfèrent se créer une nature sans simplicité, sans vérité, et dont maintenant le public fait justice en ne s'en occupant pas.

M. Achard ne possède aucune des qualités de M. Aligny ; la science du dessin n'est pas très-grande dans ses paysages ; *les Nymphes, les Ondines, les Ar-*

bres sacrés, sont incompris par lui. *Une Chaumière, un Chemin au bord de la mer*, lui suffisent; mais toute cette petite nature est verte et fait plaisir à regarder.

Les paysages de M. Jules André nous plaisent moins. Les tons en sont lourds, les ciels de plomb; l'air n'y circule pas; seule, *la Forêt de Compiègne* paraît mieux réussie, sauf l'arbre couché dans l'eau, qui est roide et coupe désagréablement les fonds de la forêt.

M. Anastasi n'est point un Hollandais, comme ses tableaux pourraient le faire croire; mais la Hollande est son pays favori; les ciels gris, les terrains marécageux, les glaces de ce climat brumeux et froid, l'attirent; cependant *l'Arc-en-ciel après l'orage* montre un soleil un peu pâle, il est vrai, mais difficile à exécuter en peinture, difficulté dont l'artiste s'est parfaitement tiré.

N'oublions pas, en finissant cette série, M. Achenbach, dont le *Convoi funèbre dans les rues de Palestrina* attire les regards de la foule, et qui, dans un autre sujet, les *Pélerins des Abruzzes surpris par l'orage*, a probablement voulu prouver que la riante Italie n'est pas toujours aussi azurée que les poëtes veulent bien nous le faire croire.

M. Baudry attire l'attention par son tableau de *Charlotte Corday*, un sujet à effet rempli lui-même d'une foule d'effets singuliers : l'héroïne d'abord, et surtout sa robe, dont la couleur n'est pas heureuse; puis la baignoire, la chaise, l'eau répandue, l'éventail, etc. Il nous semble que ce sujet, assez théâtral par lui-même, pouvait se passer de toute cette mise en scène. M. Baudry en a jugé autrement, et il doit s'en repentir maintenant. Les portraits de M. Guizot, de Madeleine Brohan, de M. Dupin sont beaucoup mieux réussis; et nous louerons surtout deux petites esquisses : *Cybèle* et *Amphitrite*, qui prouvent que le talent de cet artiste convient bien à la grande peinture décorative.

M. Barrias est plus sévère, plus correct. Sa *Communion à Ravenne* est presque un tableau religieux par l'onction et le sentiment qui y règnent; *Malvina sur le tombeau de son époux* est également d'un style très-élevé; seule, la *Conjuration chez les courtisanes* mérite quelques critiques; les personnages sont trop les uns sur les autres, ils étouffent.

Ce qui nous plaît chez madame Browne, c'est qu'elle ait su rester femme en devenant une grande artiste;

malheureusement, les femmes, arrivées au point où elle en est, affectent des excentricités de mauvais goût. Ses motifs dénotent toujours une nature distinguée. Cette année, madame Browne est sortie de son genre; grâce à son sexe, elle a pu pénétrer dans les secrets du harem, et de son voyage à Constantinople a rapporté des scènes toutes nouvelles. Ces femmes drapées gracieusement de blanc, de rose, de bleu, plutôt blondes que brunes, aux physionomies douces, nous ont étonnée, comparées aux tableaux de Delacroix ou d'autres peintres ayant traité ce sujet; cependant nous croyons à la vérité de ces tableaux. Sous le n° 464, *la Consolation*, madame Browne est revenue à son ancien genre : cette petite fille consolée par son frère est une idée charmante, admirablement exécutée ; enfin, son *Portrait d'homme* est un des plus jolis de l'exposition. Bravo, madame, vous êtes maintenant au premier rang, et nous applaudirons avec plaisir aux succès que l'avenir vous ménage.

Les tableaux de M. Bouguereau sont très-remarquables et surtout très-remarqués. La *Première Discorde* prouve que l'artiste est un penseur : Ève apaise ses

deux enfants, dont l'un, Caïn, déjà méchant, le front bas, l'œil en dessous, vient de menacer Abel, qui, comme toutes les natures faibles, pleure en se réfugiant dans les bras de sa mère. L'artiste a parfaitement rendu la différence existant entre les deux enfants. Ce tableau, nous le répétons, est autant une œuvre philosophique qu'une bonne peinture, et, à ces deux points de vue, il est doublement intéressant. Les autres œuvres de M. Bouguereau : *la Paix, Retour des champs*, et un *Portrait de femme*, sont également d'un grand mérite.

M. Bonnegrace expose une allégorie que nous n'aimons pas : *la Pudeur vaincue par l'Amour*, tableau commandé par S. M. l'Empereur ; et nous trouvons de la lourdeur dans son portrait de M. Théophile Gautier.

La *Répétition du Joueur de flûte* et *la Femme de Diomède*, de M. Boulanger, reproduisent les traits de nos acteurs contemporains ; la foule, qui tout de suite a trouvé cette ressemblance, est intriguée de ce tableau ; de plus, la peinture est bonne, la scène bien rendue, et la curiosité qu'il excite est bien méritée.

MM. Bellangé, père et fils, reproduisent toujours les

mêmes scènes. Je n'ose m'y arrêter, car il faudrait reparler de batailles. Contentons-nous de dire que ces scènes guerrières initient à la vie militaire, intéressante sous tous les rapports.

Un artiste que nous critiquerons, c'est M. Biard. Comment la peinture, un art aussi élevé, aussi sévère, peut-elle être destinée à reproduire des *charges* comme celle du n° 266, intitulée : *Comment on voyage en chemin de fer dans l'Amérique du Nord ?* Les autres tableaux sont plus convenables, mais d'une vilaine couleur.

Terminons les tableaux de genre par M. Baron, dont le *Retour de chasse au château de Nointel* est une jolie chose, gracieuse, bien peinte et bien groupée.

L'exposition de M. Breton est très-belle et est saluée des plus grands éloges par les amateurs. Ses *Sarcleuses*, tout en restant dans la vérité, ont des poses d'une grandeur remarquable. Sa paysanne du tableau *le Soir* est belle, non point de cette beauté fardée et plâtrée de certaines femmes du monde, mais de la vraie beauté d'une vigoureuse nature. Voilà comment nous comprenons le réalisme en peinture.

M. Brion appartient à la même école, seulement il

nous mène en Alsace, tandis que M. Breton se contente de la Picardie. La touche de M. Brion est également ferme, et convient parfaitement au genre qu'il a adopté.

Passons maintenant aux paysagistes, qui sont nombreux dans cette lettre. En tête, nous trouvons MM. Bellel, Belly et Berchère, tous les trois peignant à peu près le même genre. M. Bellel met dans sa peinture cette science de dessin, cette perfection de lignes, qui font de lui un maître et le placent à la tête de l'école de nos paysagistes modernes.

M. Belly peint également de jolis tableaux : les *Environs du Caire* nous plaisent surtout. Ces grands arbres sur un terrain baigné de lumière et animé de figures donnent le désir d'être là, assis avec les habitants de cet heureux pays. Les autres tableaux représentent à peu près les mêmes sujets, sous différents aspects.

M. Berchère adopte la couleur rose pour les sites qu'il reproduit. Nous ne savons si ces tons sont vrais ou justes, mais, tels qu'ils sont, ils paraissent agréables à l'œil. Les plus jolis de ses tableaux seraient, d'après nous, le

Temple d'Hermonthis et les *Ruines du temple de Ramsès le Grand*.

N'oublions pas les *Vues de Constantinople* de M. Brest, qui fourmillent de charmants détails parfaitement rendus.

Les autres paysagistes se contentent d'une nature plus ordinaire. En tête plaçons M. Bonheur. Noblesse oblige, et M. Bonheur ne faillira pas à son nom ; sa *Rencontre de deux troupeaux dans les Pyrénées* est celui que nous préférons. Cela est bien peint, les animaux marchent bien, et le brouillard qui règne sur les montagnes donne un aspect nouveau au paysage. L'*Arrivée à la foire* représente plusieurs troupeaux rentrant au bercail : peut-être y a-t-il un peu trop de choses dans ce sujet, on dirait presque un échantillon des motifs qu'un paysagiste est appelé à produire. La *Sortie du pâturage* suffirait, à elle seule, par ses tons exacts, à asseoir la réputation d'un artiste.

M. Blin a donné à ses paysages *la Solitude* et *le Ruisseau* une grandeur de toile que les sujets ne comportaient pas. Cela leur nuit beaucoup. Le peintre a dépensé là beaucoup de talent et beaucoup de temps en pure perte.

M. Bodmer se contente d'une plus petite dimension ;

mais ses motifs, si petits qu'ils soient, sont charmants, très-vrais et heureusement égayés par les animaux qu'il y a placés.

M. Busson ne choisit pas de beaux sites; pour lui, la campagne est la campagne, pourvu que le soleil y luise; mais, comme l'auteur a beaucoup de talent, il réussit à nous intéresser à des paysages que nous ne regarderions peut-être pas en nous promenant.

Je voudrais passer sous silence les paysages de M. Barbier, mais je m'aperçois qu'ils sont d'un artiste décoré, et je pense qu'il a mérité cet honneur par des œuvres plus remarquables que celles exposées cette année sous les nos 115, 116, 117, vues prises aux environs de Paris, mais exécutées d'une main si inhabile que je pensais voir les esquisses d'un enfant.

Finissons cette longue suite de paysagistes par MM. Brissot de Warwille et Baudit. Les paysages du premier sont agréablement composés, et ceux du deuxième sont poétiques et remplis de sentiment, surtout *la Dent du Midi* (vallée du Rhône), qui est un des plus jolis sites choisis par l'artiste. Mêmes éloges pour le *Débarquement de fourrages sur les bords du Rhin*, lever de lune.

Avant de terminer, constatons que peut-être le seul joli tableau religieux de toute l'exposition est celui de madame Bertaut : *Jésus montré au peuple et insulté.* Ce sujet et la dimension qu'il comporte convenaient peu à une femme ; madame Bertaut s'est tirée de cette difficulté en artiste de beaucoup de talent, et là encore nous sommes heureuse de n'avoir que des louanges à donner.

La peinture de M. Cabanel plaît à tout le monde ; elle est vigoureuse et en même temps douce au regard. Son plus joli tableau est, selon nous, le *Poëte florentin,* dont voici le motif : Assis nonchalamment à l'ombre, dans un magnifique parc, des jeunes gens et une belle jeune fille écoutent les récits d'un poëte à l'œil inspiré. Cela est vraiment un charmant tableau ; tout s'y trouve réuni, couleur et beauté de dessin. Même compliment pour la *Nymphe enlevée par un faune :* le corps de la nymphe est d'une beauté extraordinaire. Les deux portraits (n°ˢ 498, 499) continuent à mettre ce jeune peintre au

rang de nos maîtres. Applaudissons ici un artiste qui marche à grands pas dans une aussi belle voie.

M. Cermak, placé en face, reproduit par hasard les mêmes scènes, mais sans allégorie mythologique. Une simple femme, une jeune mère est enlevée par des Bachi-bouzouchs dans le pillage d'une ville turque. Cette réalité, malheureusement triste, est rendue avec une touche virile. L'autre tableau : *Jeune paysanne avec son enfant*, est aussi calme que le premier est tourmenté : une femme et un enfant entourés de fleurs dans la verdure, scène simple et toute gracieuse que nous préférons au tapage de l'autre.

D'année en année M. Court perd malheureusement son talent. Après de brillants commencements qui faisaient espérer un maître, cet artiste est tombé dans la banalité. Il est bien dur de dire de pareilles choses, mais nous devons la vérité aux artistes, et nous ne serons arrêtée par aucune considération de nom ou de position. Les portraits exposés par M. Court ressemblent plutôt à des enluminures au rabais qu'à la reproduction de figures réelles ; quelques-uns d'entre eux rappellent les images coloriées qui décorent les légendes populaires.

M. Chaplin, au rebours de ses confrères, n'embellit pas ses modèles ; de plus il les peint d'une si singulière façon qu'il est étonnant qu'une jolie femme confie sa beauté à un peintre qui a le tort de lui donner une physionomie qu'heureusement pour elles les femmes distinguées ne possèdent pas.

L'envoi de M. de Curzon est considérable et montre chez l'artiste une grande aptitude au travail. En voici brièvement la liste : *Ecco Fiori*, souvenir des bouquetières de Naples, presque un grand tableau par la dimension des figures; *Au fond des bois* : l'amour s'y est réfugié, nous craignons qu'il n'y reste pas longtemps, *Une Lessive à la Cervara* (États romains) poétise ce détail de ménage, ordinairement peu poétique par lui-même. Les deux autres : *Halte de pèlerins* et *Famille de pêcheurs*, d'un aspect différent de ton, de détail, de figures, sont bien exécutés et révèlent chez le peintre des études sérieuses du midi de l'Italie. Le dernier, l'*Ilissus et les ruines du temple de Jupiter*, est sombre et composé de terrains bruns et sévères qui rendent parfaitement les ruines, aspect toujours triste, même sous le soleil chaud de la Grèce.

M. Comte montre dans le sujet de *Jeanne d'Arc au sacre de Charles VII* autant de patience que d'archéologie. Les détails que comporte cette scène historique sont rendus avec une science tout exceptionnelle.

M. Couder fait de toutes petites choses très-intéressantes : des intérieurs de fantaisie, des fleurs, des fruits, même des légumes et des poissons, tout cela fin, soigné, peigné. — M. Caraud appartient au même genre, seulement ses intérieurs sont plus étendus, ses personnages plus grands, ses motifs comportant plus de développement. Il atteint quelquefois aux proportions historiques ; sa *Prise d'habit de mademoiselle de La Vallière au couvent des Carmélites* le prouve. Nous aimons beaucoup sa *Convalescence :* une vraie bouffée d'air de printemps règne dans cette composition.—M. Colin a exposé également dans le même genre plusieurs tableaux d'une bonne facture.

Le plus aimé de nos paysagistes, celui qui réunit l'harmonie à la grâce, est sans contredit M. Corot. Comme toujours, ses tableaux sont gris, mal dessinés ; mais quelle poésie dans ces sites, quelle originalité dans la manière de les exécuter ! Quelle jeunesse dans *Or-*

phée et Eurydice, sans parler du paysage si vaporeux ! Les deux figures sont charmantes à elles seules. Le talent tout fantaisiste de M. Corot convenait parfaitement à rendre cette scène moitié réelle, moitié rêvée. Nous les avions déjà vues, ces *Nymphes*, mais toujours nous aimons à les revoir comme de vraies amies gracieuses et souriantes ; dans ce tableau l'air circule sous les arbres, les feuilles se détachent soulevées par le vent, de petites fleurs donnent de la légèreté au paysage. Les autres œuvres de ce maître : *Soleil levant*, le *Lac*, *Souvenir d'Italie*, *Repos*, possèdent les mêmes qualités de grâce, de finesse et de rêverie.

Nous avions déjà apprécié les qualités de M. Courbet, mais jamais nous n'aurions pu croire à une pareille force d'exécution. Louons d'abord le *Combat de cerfs*, un immense paysage peint avec (passez-moi le mot) une *crânerie* que peu de peintres possèdent; son intérieur de bois est mystérieux et superbe à voir. Le *Cerf à l'eau*, le *Piqueur*, sont également très-beaux; mais le bijou, le joyau de son envoi, c'est le *Renard dans la neige*. Quelle convoitise, quelle sauvagerie dans cet animal, l'oreille au guet, dévorant sa proie morte de

froid ! le corps frémit de joie, la queue elle-même s'est gonflée de plaisir. La commission de la loterie a acheté ce magnifique tableau, et c'était justice. La *Roche Oragnon* nous plaît infiniment et, sans connaître le pays où elle a été peinte, nous croyons à la vérité de ces tons si frais.

M. Chintreuil est également d'une exactitude et d'une vérité frappantes dans son paysage *l'Aube après une nuit d'orage*, ce tableau laisse une impression de tristesse. *Vers le soir* mérite les mêmes éloges ; mais pourquoi à côté de ces œuvres montrant une *idée* chez le peintre, choisir pour modèle un *Champ de pommes de terre* et des *Genêts en fleur;* cela est fort bien peint, mais c'est perdre son temps que choisir de pareils motifs.

Nommons en passant, car nous ne pouvons les détailler tous, MM. Xavier de Cock et Coignard, paysagistes et peintres d'animaux ; les marines presque officielles de M. Couveley, et les petits paysages de M. Cibot, mal composés et exécutés lourdement.

———

Les *Lavandières de la nuit*, de M. Yan Dargent, sont d'un aspect saisissant. Sous l'empire de cette sensation

et en regardant longtemps le tableau, les nuages, les arbres, l'eau, jusqu'aux plantes, tout prend une forme fantastique qui fait peur et fait songer aux mélodrames de l'Ambigu.

M. Dubufe sera toujours le peintre « enfant chéri des dames ». Où trouveraient-elles un artiste plus complaisant pour exécuter aussi fidèlement leur toilette et admettre toutes leurs fantaisies, même les moins artistes ? Je crois (entre nous) que cette complaisance est un de ses plus grands mérites. Le portrait le plus important, celui de madame la duchesse de Médina-Céli, rappelle la pose de madame la princesse Mathilde ; la main qui retient le manteau est la même ; mais, à part cette critique, ce portrait est bien supérieur au dernier. A tout l'*or* de la toilette officielle l'artiste a substitué de la dentelle, de la vraie dentelle, et cela est plus joli ; le costume est d'une élégance et d'une richesse consciencieusement exécutées. Madame la marquise de Galiffet est fort belle ; ici la toilette cède le pas à la femme, dont un rien compose le costume : robe noire, dentelle entourant gracieusement la tête et les épaules, et quelques bijoux artistiques ; cette absence de parure permet d'admirer la

figure, qui est des plus belles. Madame Poujade, née princesse Ghika, attire les regards par l'excentricité d'un vêtement qui du reste est celui du pays. Madame William Smyth est plus modeste dans sa tenue, mais son portrait mérite les mêmes éloges.

La peinture de genre est représentée par M. Devéria : *Réception de Christophe Colomb par Ferdinand et Isabelle*, une bonne peinture ; par M. Dauzats, dont les paysages sont un peu mêlés de figures, d'architecture et qui sont très-intéressants à consulter ; par M. Delamarre, un nouvel arrivé de Chine qui montre, dans le *Marchand de thé à Canton*, le *Peintre de lanternes*, l'*Occidentaliste de Shang-haï*, la vie intime de ce pays qui bientôt n'aura plus de secrets pour nous : comment le peintre est-il arrivé à une connaissance aussi exacte des costumes et habitudes chinoises, nous ne sommes pas pas obligée de le savoir ; mais ce que nous devons remarquer, c'est que ses tableaux sont fort intéressants. Terminons par M. Blaise Desgoffe, dont les reproductions d'émaux et de curiosités arrivent à des effets d'une réalité surprenante.

La peinture religieuse, peu représentée cette année,

a trouvé dans M. Dejussieu un interprète digne d'elle. *Jésus chez Marthe et Marie*, et *Rachel pleurant ses enfants*, sont deux bonnes compositions d'une grande simplicité, et cependant d'un sentiment très-élevé. La dimension que l'artiste a donnée à ses tableaux convient à leurs sujets, et nous encourageons M. Dejussieu à persévérer dans la voie qu'il s'est tracée.

Il nous semble que M. Daubigny est resté cette année au-dessous de son talent ordinaire ; n'émettons cependant cette opinion qu'en tremblant ; car, tels qu'ils sont, ses paysages sont toujours exécutés de main de maître. Son *Village près de Bonnières* et les *Bords de l'Oise* sont ceux que nous préférons ; on y retrouve les qualités de ce peintre : vérité, naturel, simplicité, et partant beauté dans la nature.

Les paysages de MM. Desjobert, Dupré, Dutilleux, Dusaussay, Desmarquais, sont tous fort remarquables à différents degrés. Certes, ils ne se ressemblent pas, mais cependant ils ont un lien qui les unit : l'étude vraie de la nature. Nous voudrions pouvoir dire la même chose de M. Alexandre Desgoffe, malheureusement l'artiste appartient à une fausse école qui, malgré son mérite

d'exécution, marche constamment à côté de la vérité.

Sachons gré à M. Durand-Brager d'abandonner le style officiel des commandes et d'exécuter des marines moins roides que celles exposées précédemment.

Une chose assez remarquable dans la lettre E, c'est que les femmes à elles seules en ont presque tous les honneurs ; nommons-les par ordre alphabétique pour éviter les jalousies. Madame Escallier expose des fleurs, non pas de simples fleurs, mais de la belle et bonne peinture décorative : l'*Étang*, le *Jardin*, en sont la preuve. Rien de plus joli que son *Panier de fleurs* : des violettes et des bouquets de cerisier tout blancs le composent, c'est gracieux comme tout travail exécuté par la main d'une femme. Les antiquités moraves de mademoiselle Esch révèlent une étude plus sérieuse ; son tableau de fruits, pêches, raisins et noix, moins bien composé que ceux de madame Escallier, a cependant beaucoup de mérite. Mademoiselle Eudes de Guimard fait de la peinture de genre comme nos meilleurs ar-

tistes ; ses productions sont variées et nombreuses : le *Partage contesté*, deux petites filles se battant pour une grappe de raisin, une *École en basse Normandie; Passe-temps de jeune fille; Étude d'enfant,* montrent de grandes qualités de dessin. Reprochons-leur cependant en certains endroits une couleur crue et blafarde. Les autres compositions : un *Coin de basse-cour*, un *Rouge-gorge,* ont moins d'importance; mais nous les préférons aux autres plus savamment composés.

Devons-nous parler ici de M. Etex ?? Le livret dit oui et notre goût dit non, d'autant plus que son tableau *les Médicis* et ses portraits ressemblent plutôt à des caricatures qu'à des ouvrages sérieux. M. Etex touche à la fois aux trois grandes branches de l'art : peinture, sculpture et architecture, sans attacher son nom à aucune d'elles. Nous reviendrons sur l'auteur à chacune de ses spécialités.

—

On retrouve dans les portraits de M. Hippolyte Flandrin les mêmes qualités existant dans celui du prince Napoléon dont nous avons déjà parlé; toujours une

grande beauté de dessin et une sobriété de détails qui peuvent ne pas plaire dans un certain monde, mais qui à coup sûr auront toujours l'approbation des vrais amateurs.

Un autre joli portrait, dans une gamme tout autre cette fois, est celui d'une jeune dame d'une exquise beauté, vêtue simplement d'une robe violette *non bouffante*, la tête et les épaules couvertes d'un voile de dentelle noire. La peinture est gracieuse, et cette œuvre fait le plus grand honneur à M. Faure. Son autre toile, *les Premiers pas*, possède les mêmes qualités, bien que la donnée en soit toute différente.

Le talent de M. Edouard Frère convient parfaitement aux scènes intimes qu'il reproduit. Sa *Grande Bataille* éloigne toute idée de sang ou de meurtre, tout au plus les combattants pourront-ils attraper quelques bosses à la tête. La *Petite École de Dieppe* et *Asile pour la vieillesse à Écouen* montrent que l'artiste peut rendre des oppositions et peindre aussi bien la turbulence de l'enfance que le calme de l'âge mûr.

M. Fauvelet aime aussi les scènes d'intérieur, mais dans de moindres proportions ; *les Trois âges* groupent

agréablement une enfant, une jeune femme et leur aïeule; *la Couturière* plaît également, mais l'artiste, qui dans ses petites compositions recherche la grâce, a péché par excès de zèle : cette couturière est trop coquette, trop maniérée pour le peu d'importance du sujet.

M. Fortin n'est pas maniéré, il appartient à l'école réaliste, mais il ne tombe pas dans les exagérations de certains peintres de cette école; toutes ses toiles sont exécutées avec une touche vigoureuse, très-vraie et agréable; la *Tempête*, intérieur breton, *Vieille histoire* et *Scène familière* sont celles auxquelles nous donnons la préférence.

M. Fromentin ne se contente pas d'écrire les relations de ses voyages, il veut en fixer le souvenir sur la toile; cette idée est bonne, car le même succès l'encourage comme artiste et comme écrivain. Sa touche et son style possèdent à peu près les mêmes qualités d'esprit, de vérité; de plus, comme artiste, il peint admirablement les chevaux et excelle à les lancer comme peu de ses confrères savent le faire.

Les pays chauds plaisent également à M. Théodore Frère, la *Halte du soir* (haute Egypte), *Arabe buvant à*

une fontaine du Caire, sont des œuvres de mérite et d'une très-belle couleur ; la *Fête chez un Uléma* rend parfaitement le calme des Orientaux, pour lesquels fumer est le plus grand divertissement. Cette petite scène est peinte avec une grande finesse de touche.

Un paysagiste parisien par excellence est certes M. Français, il aime les prés fleuris qu'arrose la Seine. Sa peinture est fine, vigoureuse et d'une vérité qui fait illusion. Malgré ces qualités de réalisme, un grand sentiment règne dans ces paysages ; en peignant *vrai* il conserve de la distinction, et c'est là un des grands mérites de ses œuvres ; de plus, il y met certains détails de mœurs toujours parisiens qui offrent beaucoup d'intérêt. La *Vue prise au bas Meudon* montre un peintre, peut-être l'artiste lui-même, peignant un très-joli site qui, pour quelques personnes, n'a que le tort de se trouver aux environs de Paris. Le *Soir*, un baigneur se détachant heureusement des masses d'ombre du soleil couchant, et un *Pêcheur au bord de la Seine* sont d'heureuses inspirations entremêlées de figures qui animent le paysage et s'y mêlent agréablement.

M. Paul Flandrin, un maître dans l'école du paysage

historique, a moins de succès cette année : sa *Fuite en Égypte*, belle certainement par le dessin, est d'une couleur criarde; la seule chose que nous y préférions est le petit serpent se sauvant dans un buisson à l'approche de la Vierge. Les autres paysages, d'une dimension comparativement petite pour l'exécution, sont trop chargés de détails, l'air n'y circule pas, on étouffe sous ces masses d'arbres; un seul, *Étude d'après nature*, où l'artiste a peint des blés, est plus léger que les autres; peut-être est-ce à cause de ces blés, qui rompent agréablement la gamme de ces tons froids et monotones.

Du plus loin que l'on aperçoit les peintures de M. Flers, on ne peut se tromper sur leur origine ; cela est toujours pointillé de la même manière. Malgré cette critique, les tableaux de M. Flers ne manquent pas de mérite ; les *Noisetiers sur les bords de la Bresle* sont fins et jolis, ainsi que les petits canards, volatiles que l'artiste comprend parfaitement et qu'il aime à reproduire dans se paysages.

—

Tous les ans, M. Gérôme arrive avec une idée nouvelle, et c'est là, nous trouvons, un de ses principaux

mérites. Tantôt, ce sont des œuvres comme *les Gladiateurs*, montrant chez lui une recherche et une science de l'antique poussée aux dernières limites ; tantôt ce sont de véritables tableaux d'histoire, ou bien encore de grandes pages remplies d'idées philosophiques, témoin *le Duel de Pierrot*. Cette année, sa nouveauté, sa recherche, c'est Rembrandt. Par quel moyen, quel vernis, M. Gérôme est-il arrivé à peindre cet intérieur digne d'un Flamand, nous l'ignorons, et ceci importe peu : le principal est de produire une belle toile. Le public l'a compris de suite, et l'artiste doit être heureux du succès de sa tentative. Par leur peinture et leur travail, ses autres productions rappellent sa manière primitive. Sa *Phryné*, la plus importante, est jugée bien différemment par les critiques, dont certains sont tombés dans l'exagération de l'excès. Les membres de l'aréopage sont heureusement groupés, et leurs figures représentent bien la surprise que chacun d'eux a dû ressentir. Seule, la Phryné plaît moins : le corps est roide et la pose peu heureuse. — *Deux augures n'ont jamais pu se regarder sans rire* montrent toujours chez M. Gérôme une grande science des temps passés ; mais sur ce sujet une

simple critique : pourquoi peindre un pareil motif ? Les augures devaient être plus sérieux, et cette manière de *caricaturer* toute chose fait regretter le temps employé à le faire. Le *Hache-paille égyptien* est beaucoup mieux, c'est là un paysage original. Le portrait de mademoiselle Rachel est saisissant, et cette tunique rouge avec ce visage pâle est un véritable tour de force qu'un maître pouvait seul se permettre.

M. Eug. Giraud, que nous retrouverons au pastel, expose deux tableaux de mérite. L'un, de dimension historique, *Henri IV dans la tour de Saint-Germain des Prés* considérant Paris : le spirituel Béarnais frise bien sa moustache déjà grise, et son sourire moqueur fait comprendre ces mots : « Paris vaut bien une messe. » L'autre, *une Bohémienne de Séville*, reproduit ces physionomies brûlées et hâlées des pays chauds ; cette nouvelle bohémienne est bien sœur des danseuses et des gitanas déjà connues, dont l'artiste a rapporté les types de son voyage en Espagne.

Les intérieurs de M. Charles Giraud se ressemblent un peu trop, ils ont tous le même mobilier et les mêmes tentures. Dans l'un, un chien et un chat se battent, cette

scène est gaie; dans l'autre, un joli bouquet remplace les animaux. Malgré cette monotonie, ils sont fort instructifs à analyser pour les amateurs de curiosités.

M. Glaize n'a pas une haute opinion de la nature humaine. Ses compositions nous le prouvent : *Autour de la gamelle,* scène juvénile où des enfants se battent et se mordent, les petites filles surtout, pour une cuillerée de soupe. *La Pourvoyeuse misère,* triste allégorie des mœurs de notre siècle, dans lequel la débauche est souvent une ressource. Une bonne exécution de peinture fait seule passer ce sujet trop philosophique.

Les marines de Gudin représentent des sujets officiels : *Arrivée de la reine d'Angleterre à Cherbourg* et *la Flotte française se rendant de Cherbourg à Brest.* Ces commandes sont toujours exécutées de la même manière, l'artiste ne pouvant se livrer à aucune fantaisie; les autres marines leur sont de beaucoup supérieures et feront plus pour la renommée de M. Gudin que les deux que nous avons citées.

Nous aimons beaucoup les études de plantes de M. Girardin; elles sont d'un effet singulier. Ces immenses feuilles que personne ne regarde et que tout le monde

foule aux pieds ont été relevées avec amour par le peintre, qui a mis autant de soin à les exécuter que si elles eussent été des paysages. Nous l'en félicitons ; tout n'est-il pas beau dans la nature, et Dieu n'a-t-il pas aussi bien donné la beauté à l'humble chardon qu'à la plus éclatante des fleurs ?

—

Le portrait de madame C*** nous plaît mieux que celui de la princesse Clotilde, la tête est moins tourmentée, l'expression plus calme. On retrouve dans le costume cette suavité de touche qui fait distinguer M. Hébert des autres peintres de portraits. Son petit tableau *une Rue de Cervara* est fin et charmant sous tous les rapports.

L'*Escamoteur* de M. Hamon demande quelques frais d'imagination ; voici cependant ce que nous avons pu y comprendre : Un escamoteur en plein vent, ayant exécuté ses tours, fait faire la quête par un être dont nous n'avons pu deviner le sexe ; les jeunes filles et les enfants, dans l'insouciance de leur âge, sont seuls restés ; les hommes se dérobent, l'un absorbé dans une lecture,

l'autre regarde les astres, un troisième est en grande conversation avec son voisin, enfin ils affectent tous des positions occupées, ne voulant pas payer leur écot. Probablement une grande idée se cache sous cette donnée; ne la cherchons pas, contentons-nous de louer les poses, qui sont gracieuses, surtout celle de la jeune fille vêtue de rose épluchant une orange; les bébés sont également charmants; M. Hamon excelle à rendre les physionomies enfantines. *Tutelle, la Volière, la Sœur aînée,* sont toujours des scènes alambiquées que le talent seul de l'auteur fait passer. Contre son habitude, M. Hamon dans sa *Sœur aînée* n'est pas harmonieux de couleur; ce canapé violet avec ce fauteuil jaune choquent les yeux, et puis pourquoi de pareils meubles dans cet intérieur? Il n'est donc pas grec comme le costume des jeunes filles semble l'indiquer?

Les tableaux de genre de M. Hillemacher sont instructifs et recommandables aux pères de famille : *Jean Gutenberg fait ses premières épreuves typographiques; James Watt réfléchit sur la compression et la condensation de la vapeur,* voilà qui est bien sérieux; *Présentation du Poussin au roi Louis XIII par Cinq-Mars* no 3.

l'est pas moins ; seules, les *Bulles de savon* et la *Poste enfantine* reposent le regard. Louons du reste la manière consciencieuse et la science de l'artiste reproduisant des motifs aussi répandus.

M. Heilbuth possède également dans son *Chevalier poëte Ulric de Hutten* une érudition qui effraye. Nous préférons *le Mont-de-Piété* où il y a de jolis détails, des groupes presque gais, d'autres attristants. La jeune femme aux cheveux blonds, vêtue de violet, est très-jolie, et en engageant ses meubles elle sourit, pensant probablement qu'ils n'y resteront pas longtemps ; d'autres femmes moins bien mises, mais plus honnêtes, sont tout attristées, car jamais dans leur honnêteté elles ne verront la fin de leur misère. Ces contrastes sont compris par le public, qui s'arrête devant ce tableau.

MM. Huet, Harpignies, Hanoteau, Haffner et Hagemann représentent richement l'école du paysage. Le premier est d'une très-grande force d'exécution, il attriste parfois, comme dans *le Gouffre ;* son *Étude de mer dans la Manche* et les *Falaises d'Houlgatt* sont de véritables marines d'un grand effet. M. Harpignies est tranquille d'exécution : le beau temps lui suffit : *un Soir sur*

les bords de la Loire, *Lisière de bois*, *Rives de la Loire*, sont d'un calme parfait. M. Hanoteau a le courage de prendre la nature *verte*, de faire des prés verts, des arbres verts, des eaux aux reflets verts, et c'est un courage qui mérite d'être signalé. M. Hagemann est encore plus courageux dans sa peinture. Il est vrai qu'il choisit son motif à Brighton, pays de la fraîcheur et de la verdure par excellence. M. Haffner fait plutôt de la peinture décorative que du paysage ; les *Chevreuils chassés par des chiens* conviendraient au décor d'une salle à manger, et l'heureux possesseur de ce tableau aurait là une fort bonne composition.

Félicitons mademoiselle Hautier du talent qu'elle déploie dans sa *Nature morte*, ainsi que dans l'*Atelier de Van Loo*. Ces tableaux prouvent qu'elle peut peindre des motifs sérieux, et surtout les bien peindre.

———

La jeune et jolie femme vêtue de noir, tenant deux enfants dans ses bras, et que M. Jalabert a simplement intitulée *une Veuve*, a conquis de suite les sympathies de

la foule. Ce beau tableau est maintenant parmi les lots de la loterie où il sera bien convoité.

M. Jacquand doit être un grand artiste ! Ses médailles et sa croix l'annoncent. Il touche à plusieurs genres : portraits, tableaux d'histoire, tableaux de genre. Quel que soit le mérite de ce travail, nous n'aimons pas cette peinture lisse, propre, irréprochable et, par contre, ennuyeuse à regarder.

Une dame envers laquelle l'hospitalité française a été largement pratiquée et qui doit être satisfaite de l'accueil qu'elle reçoit chez nous, madame Jérichau, expose modestement douze tableaux. Le plus remarqué est *la Lecture de la Bible*, simple comme les œuvres de mérite ; la *Sirène du Nord,* les *Délices d'une mère, Enfants trouvés*, prouvent que madame Jérichau, comme M. Jacquand, possède plusieurs cordes à son arc, mais qu'elle sait en tirer un meilleur parti.

Les œuvres de M. Jeanron touchent aux scènes de la vie militaire, mais sous un autre aspect que ses confrères du grand salon. Ici vous voyez simplement des zouaves faisant leur soupe, causant, donnant l'aumône à des mendiants italiens, ou bien contant fleurette à de

belles jeunes filles; chacun comprend la vie militaire à sa manière.

Les portraits de *Jupiter, Rigolboche*, et *la Petite Meute de madame la princesse Mathilde* sont très-bien faits et bien éveillés. Il est vrai qu'ils sont signés Jadin, un maître dans ce genre. *Linda*, une chienne aristocrate, est habillée de rose et pose ses pattes blanches sur un beau tapis de moquette. Les vers suivants, placés au coin du tableau, apprennent à quelle haute autorité appartient cette noble bête; les voici pour les personnes qui n'auraient pu les lire ou qui les auraient oubliés :

> A bas le lion et l'éléphant!
> Vive Linda, que l'on envie
> De passer noblement sa vie
> Aux pieds d'un ange et d'un enfant!

Nous attendions mieux de M. Jacque. Trois de ses tableaux représentent absolument la même chose. Malgré la variété des titres, ce sont toujours les mêmes moutons, le même berger, le même chien, seulement ils sont placés tantôt à droite, tantôt à gauche. Le *Poulailler* est plus gai : la dimension de ce tableau est petite.

Nous croyons que les grandes toiles ne conviennent pas au talent de M. Jacque, dont la finesse disparaît dans la grande peinture.

Les marines exposées sous les nos 1684, 1687, 1688, *les Sorcières, Échouage du brick anglais Lord Gough, Naufrage du sloop le Goole*, ressemblent assez aux images que l'on voit collées sur les murs d'auberge de province ; mais chut, taisons-nous, elles sont de M. Jugelet, artiste décoré, ne nous attaquons pas aux célébrités.

———

Les *Massacres de Syrie* ont inspiré à M. Lafon l'idée d'un *fouillis*, comme il n'en a pu exister, de femmes, d'enfants, de Turcs, de Druses, de chevaux même, qui étouffent dans cette toile. Il y avait pourtant là de quoi tenter un peintre de grands sujets ; il est vrai qu'ils sont rares. — Un Breton né à Paris, Adolphe Leleux, un des premiers qui certes révéla la Bretagne, et mit à la mode les usages de ce pays aux longs cheveux, se présente encore aujourd'hui avec les mêmes scènes. Comme d'habitude elles sont peintes avec cette touche

vraie, grasse, un peu uniforme, qui distingue cet artiste.
— M. Leleux (Armand) se contente de scènes d'intérieur; le pays lui est indifférent : *l'Enfant gâté, Intérieur d'atelier, la Servante du Peintre*, ce dernier acheté par la commission de la loterie, forment son envoi.

M. Laugée marche sur les talons de M. Breton. Comme lui, il reproduit des scènes picardes; dans *la Récolte des œillettes*, l'illusion ou l'imitation est poussée si loin qu'un œil peu exercé s'y tromperait aisément. Nous n'aimons pas *la Bonne Nouvelle*, ce tableau est prétentieux et vise trop à l'effet. Certainement les paysannes ont du sentiment tout autant que les grandes dames, mais elles n'ont pas ces airs langoureux, ces pâleurs de jeune fille à laquelle on fait respirer un flacon de vinaigre; je crois ces choses-là inconnues aux champs.

Les paysages de M. Lambinet sont d'une fraîcheur agréable qui repose la vue : les *verts* sont tellement transparents et les eaux si limpides, qu'involontairement par les chaleurs tropicales qui régnaient au Salon on se met à l'ombre près d'eux; ceux de M. Lapito sont

invariablement bleus et verts, ce qui est peu harmonieux. Enfin, ceux de M. Lanoue, représentant des sites pris à Rome ou aux environs, ont tous l'air de pastels : il faut vraiment les regarder à deux fois pour croire à la peinture à l'huile. Les terrains de M. Loubon sont toujours durcis et calcinés par le soleil, on brûle en les regardant. M. Luminais donne trop d'importance à des sujets qui n'en ont pas ; en agrandissant son tableau, l'artiste a éteint ou éparpillé sa belle lumière, espérons qu'elle reviendra.

Pourquoi donc M. Le Poitevin peint-il tous ces personnages de profil ? Les *Plaisirs de l'Été* sont d'une vilaine couleur, les pêcheurs sont de profil; un *Médecin de campagne*, de profil ; *Vue de la base de l'Aiguille (Étretat)*, pêcheurs également de profil, et ainsi pour les six tableaux de l'artiste. Nous engageons M. Le Poitevin à varier ses couleurs, ses motifs et la pose de ses personnages; voilà, nous croyons, un conseil qui ne sera pas suivi.

Quant aux petites inconvenances exposées par M. Lambron sous les titres *Réunion d'Amis* et *Mercredi des Cendres (Extrema gaudii luctus occupat)*, nous dé-

daignerons d'en parler; ces sortes de choses ne sont pas le travail d'un artiste sérieux, mais bien plutôt un coup de pistolet tiré en l'air pour attirer l'attention du public.

———

Un élève de Couture, facile à reconnaître en ce qu'il a su s'approprier quelques qualités du maître, M. Monginot, envoie cette année une grande page, la Redevance Ce sujet lui a permis de se livrer à une exubérance de détails, un véritable marché de poissons, gibier, animaux, fleurs et fruits ; il y a du mérite dans cette grande toile ; mais là encore il y a excès de zèle, une plus petite dimension aurait suffi.

Il nous semble que M. Meissonnier est moins fêté que d'habitude. Le hasard de son initiale a relégué ses tableaux dans le coin d'une salle où le public n'arrive que fatigué. Ce sont de petites scènes microscopiques toujours les mêmes auxquelles on s'habitue vite. Sans conclure contre ces productions, remarquons seulement que le succès de M. Meissonnier est moins grand qu'aux précédentes expositions.

La *Position critique* de M. Matout mérite bien son titre : Un esclave fugitif réfugié sur un arbre voit son compagnon rivé à la même chaîne dévoré par un lion. Voilà qui n'est pas rassurant, et nous comprenons les efforts surhumains du malheureux noir pour grimper à l'arbre. Nous préférons ce tableau, malgré l'impression triste qu'il peut laisser, à *Riche et Pauvre*, d'un effet théâtral et d'une idée rebattue par tous les peintres.

M. Mottez est décoré (c'est le livret qui l'apprend), mais comment un artiste peut-il se permettre d'exposer un tableau comme le *Portrait de Femme avec son enfant* (n° 2319)? Cela fait pendant au *Sarrasin* de M. Gigoux (également décoré).

Ce n'est qu'avec peine et en tremblant que j'arrive à M. Millet, mais enfin, puisqu'il n'y a pas moyen de reculer, exécutons-nous... de mauvaise grâce. Est-ce une charge, un pari, une caricature, un défi, que sais-je ! que le tableau *l'Attente* (2254)? Je suis si persuadée que M. Millet, artiste trop convaincu de son art, n'a pas voulu, avec cette grosse femme en sabots, ce paysan aveugle, et cet affreux chat de gouttière la queue en trompette, reproduire une scène biblique, c'est-à-dire

une chose presque sacrée, que j'aime mieux croire à une erreur du livret. La *Tondeuse de moutons* et la *Femme faisant manger son enfant*, affreux petit singe rempli de bouillie, sont écœurants, et nous préférons passer outre.

MM. Morel-Fatio, Mayer, Mozin, Meyer, tous peintres de marines dans des genres différents, ont envoyé de jolies choses. Il ne doit pas être facile de reproduire une scène aussi mouvante et aussi perfide que l'onde.

Passons aux paysagistes. En tête MM. Ménard et Marcke, tous deux élèves de Troyon, qui, en l'absence bien regrettable de leur maître, ont tenu à honneur de continuer son école. La *Récolte de betteraves à la ferme de Grignon* reproduit un de ces effets de brouillard que M. Troyon fait si bien ; la *Mare aux Pies* et le *Hameau* mêlent agréablement des sites d'une vérité frappante à des animaux très-bien peints. C'est encore une imitation, direz-vous, mais il n'est pas toujours facile d'imiter les maîtres, et tels qu'ils sont, l'imitation même existant, les paysages de M. Marcke sont forts remarquables. *Une Assemblée en basse Normandie, Moutons dans un ravin, Environs de Vazouy (Calvados)*, possèdent les

mêmes qualités de vérité, de solidité dans la pâte dont nous avons parlé tout à l'heure en citant le maître de M. Ménard. Quant à M. Merme, il est né à Cherbourg et habite Lorient ; ses motifs, tous bretons, ont des tournures italiennes à s'y méprendre. Cela intrigue, et nous regrettons de ne pas savoir le nom du maître de ce peintre ; simple curiosité, il est vrai ; mais qui est bien permise à une femme.

—

Madame O'Connell est une véritable artiste dans toute l'acception du mot ; elle possède une vigueur que nous souhaitons à beaucoup de peintres. Ses portraits sont poussés au *noir*, elle abuse du *bitume*, et cette recherche n'aboutit qu'à rappeler les toiles de Van Dyck. Ceci n'est point un blâme, car elle sait mêler à cette imitation une poésie qui lui est toute particulière.

—

La grande peinture décorative, si délaissée maintenant, a-t-elle trouvé en M. Puvis de Chavannes un peintre digne de la comprendre ? Nous le croyons, et

très-sincèrement aimons à laisser nos yeux regarder les deux belles toiles *Concordia* et *Bellum*. Au milieu des productions de toutes sortes, de tous genres, même du plus mauvais, saluons un artiste ayant le véritable amour de son art et ne cherchant dans ses compositions que le *style*, malheureusement sacrifié dans la masse des tableaux qui l'entourent.

M. Penguilly-L'Haridon est sinistre. Il est vrai que la *Mort de Judas* n'est pas un sujet d'une gaieté folle ; *Saint Jérôme* et les *Rochers du Grand-Paon* sont exécutés avec une touche vigoureuse et ferme qui leur donne un peu l'aspect de rochers de granit. Pour reposer nos yeux et revenir à des idées plus riantes, dirigeons-nous vers les petites toiles de M. Plassan. Prenez garde à vous, M. Meissonnier, vous avez peut-être là un rival dangereux. *Une Mère*, la *Visite au tiroir*, sont de véritables bijoux ; le *Repas des fiançailles*, d'une plus grande dimension, est également très-joli. M. Pezous choisit des motifs moins distingués : le soldat, le tourlourou, voilà son idéal, mais ces petites toiles microscopiques sont exécutées d'une manière large et vigoureuse, témoin la *Dernière Bouchée*.

Les grandes scènes militaires plaisent à M. Protais, qui en comprend le sentiment et sait leur donner la noblesse qu'elles comportent ; *une Sentinelle* (Crimée) fait rêver : le regard s'identifie avec celui de ce malheureux soldat, qui probablement ne reverra jamais sa patrie ; cette scène, d'une très-grande simplicité, est vraiment touchante. M. Palizzi est plutôt un peintre d'animaux qu'un paysagiste, il abandonne cette année ses chèvres favorites pour les chevaux. Les *Ruines du temple de Pæstum* paraissent exécutées avec une grande vigueur, regrettons qu'elles soient placées si haut qu'il est difficile de les apercevoir. La touche spirituelle et consciencieuse de la famille Bonheur se retrouve chez madame Peyrol dans son tableau : *une Famille de Canards*. Les paysages de M. Pron ne sont pas une nature de convention, c'est de la vraie peinture prise et exécutée sur le fait ; aussi rend-il parfaitement, dans le *Débordement de la Seine près Troyes*, l'expression de tristesse qui saisit la vue lors de toute inondation.

Les effets de lumière obtenus par M. Riedel ont l'avan-

tage de surprendre le public et de lui faire regarder ce qu'il ne comprend pas. Nous n'aimons pas ces tours de force, ils ne sont jamais d'un grand artiste. Les sujets choisis par M. Rouget sont prétentieux et l'artiste met de la suffisance à les exécuter. Passons vite sur toutes ces flatteries à l'adresse du pouvoir et arrivons au spirituel tableau de Philippe Rousseau : *la Musique de chambre*. Voilà où le vrai public doit s'arrêter avec plaisir, c'est d'une charmante idée et d'une peinture tout à fait de bon aloi. Sa *Cuisine* mérite les mêmes éloges : ces bons gros cuisiniers, entourés de volailles, de poissons, de légumes, tout, jusqu'au chat qui est parvenu à tirer à lui un poisson et qui s'apprête à le dévorer, réjouit l'œil et fait plaisir, surtout aux amateurs de bonne chère.

Le *Carnaval de Venise au dix-huitième siècle* et le *Coin de la place Saint-Marc*, à Venise, sont également deux spirituelles peintures; cela fourmille et tourbillonne aux yeux. M. Rossi a parfaitement rendu la vivacité des scènes de fêtes italiennes, de plus l'architecture des palais est rendue de main de maître.

M. Théodore Rousseau est moins admiré cette année.

Est-ce que le *Chêne de Roche* (Fontainebleau) ne possède pas les mêmes qualités que les autres paysages tant vantés de ce maître? Vraiment le public est bien capricieux ou bien ingrat.

—

L'exposition de M. Schutzenberger est nombreuse et variée. Cet artiste réunit plusieurs genres dans son tableau *Marie Stuart en Ecosse*; il montre l'infortunée reine à cheval au bord de la mer qui vient se dérouler à ses pieds avec un mouvement d'une vérité frappante, contemplant tristement l'horizon en pensant à son beau pays de France. Le *Braconnier à l'affût*, le *Lièvre se dérobant dans les genêts*, sont de simples paysages très-vrais. Avouons cependant nos préférences pour le *Procès-verbal* (2851). Au fond d'un bois, loin de tous regards, une olie paysanne est surprise par un garde champêtre; la malheureuse est coupable, car elle a désobéi aux lois en coupant quelques branches; le garde a le droit de lui faire un procès, de la traduire en justice, mais il est jeune, elle est jolie, et il est des accommodements. Elle hésite, elle a peur de cette justice qu'elle ne connaît pas, le

jeune homme l'effraye avec de grands mots et..... le procès n'aura pas lieu. Cette scène est bien rendue et nous trouvons que le public n'a pas saisi tout ce qu'elle renfermait d'idées sérieuses.

Les *Intérieurs* de M. A. Stevens se comprennent de suite ; aussi sont-ils fort admirés des dames, qui aiment cette richesse de coloris avec laquelle sont peintes les robes, les dentelles et tous les chiffons de la toilette moderne. *Une Mère*, surtout, attire les regards : c'est la vérité poussée aux dernières limites ; le châle, le chapeau, les gants, tout est d'une parfaite élégance et pourrait au besoin remplacer une gravure de modes. Un vrai tour de force comme exécution est cette jeune femme vêtue de blanc et se cachant la figure dans son mouchoir. « Aimez-vous le blanc ? on en a mis partout. » — M. J. Stevens aime également les cuisines, les chiens et les chats ; le *Chien criant au pendu* rappelle son beau tableau : *un Métier de Chien* (Salon de 1852). C'est tout ce que nous pouvons dire de mieux, ne voulant pas critiquer un artiste aussi consciencieux. M Ségé a eu le courage de peindre la nature de mars, en affrontant tout, même les terribles giboulées de ce

mois. Dans les *Peupliers en fleur*, déjà verts, les arbres bourgeonnent, un soleil chaud pique çà et là la nature de rayons capricieux. L'autre paysage est tout le contraire : *Octobre, les bords de l'Oise* ; les gazons sont verts, mais d'une verdure fatiguée et desséchée ; le soleil luit encore, mais il est bien bas. Ces deux études nous plaisent beaucoup ; elles sont exécutées sans charlatanisme et sans autre parti pris qu'une grande vérité.

Les amateurs de l'originalité, les chercheurs de ce qu'on appelle vulgairement « la petite bête », seront satisfaits en admirant les œuvres de M. Tissot. Le jeune artiste, dédaignant les écoles modernes, remonte bravement au moyen âge ; ses costumes, ses intérieurs, ses arbres en fil d'archal ont je ne sais quoi d'étrange et de surprenant ; puis la première curiosité passée, et les yeux habitués à cette excentricité, un souvenir vous saisit, vous vous rappelez avoir déjà vu ce genre de peinture dans quelque coin du Louvre, et, sans remonter

aussi loin, les tableaux de M. Leys reviennent en mémoire. Naturellement M. Tissot a pris des sujets à une époque éloignée; l'histoire de Faust et Marguerite est pour lui une mine féconde qu'il nous détaille en quatre tableaux : *Pendant l'Office, Faust et Marguerite au Jardin, Marguerite à l'Office, Rencontre de Faust et de Marguerite.* Nous préférons à ces tableaux l'*oie des fleurs, voie des pleurs,* danse macabre tout à fait originale devant laquelle on s'arrête involontairement. Pour finir, un conseil bien désintéressé à ce peintre auquel nous nous intéressons : Que le succès qu'il a obtenu ne lui tourne pas la tête, et, sans tomber dans l'afféterie ou le commun, qu'il ne se livre pas, comme cette année, à des *fantaisies* qui pourraient l'entraîner dans une mauvaise voie.

La Toilette de la Fiancée (Norwége) ramène à l'école de Breton et de Laugée ; la Norwége étant pour nous un pays assez inconnu, l'attention est excitée par les costumes et les usages. Le tableau de M. Tidemand mérite du reste que l'on s'y arrête longtemps, car c'est de la belle et bonne peinture. — M. Tabar ne comprend pas le gracieux ; il remonte, pour trouver des sujets sérieux,

jusqu'à *Attila*. C'est aller un peu loin. Malgré de bonnes qualités de coloris, son tableau fait l'effet d'un fouillis ; au premier abord, on ne sait si c'est un massacre ou une noyade ; il y a trop de choses ; la simplicité convient à ces sortes de sujets historiques, grands déjà par eux-mêmes, et M. Tabar en manque complétement. MM. Toulmouche et Trayer rentrent par leurs motifs dans la vie privée ; l'un fait *le Premier Chagrin*, une jeune fille voyant mourir son serin, ce qui n'est pas trop neuf d'imagination ; l'autre répond par *Un Examen* et *le Point de Tapisserie*. Ils peignent également les bébés : *la Montre* et *la Prière*, mais M. Toulmouche est plus coquet, plus gracieux ; ses personnages sont habillés de gris, de blanc, de violet, et peuvent rivaliser pour l'élégance avec les dames de M. A. Stevens.

M. Valério abandonne ses magnifiques aquarelles reproduisant des types orientaux pour peindre des *Jeunes Femmes de Sienne* (Italie). Cette idée ne lui a pas porté bonheur : ses tableaux sont roses, d'une couleur fausse ;

la vigueur que l'artiste mettait dans ses précédentes œuvres ne se rencontre pas dans sa peinture à l'huile. Espérons que ce n'est qu'un essai et que M. Valério va reprendre ses anciens motifs.

Un bien joli paysage, le seul, malheureusement, que M. Valenzano ait exposé, est le *Repos du matin dans la plaine de Montigny*. C'est une nature ni rose, ni verte, ni bleue, mais une nature vraie, un peu triste et tranquille comme elle l'est le matin ; l'horizon fuit admirablement, et les premiers plans sont bien exécutés. Nous n'en dirons pas autant de M. Viollet-Le-Duc, qui donne à ses paysages, n'importe dans quel pays ils sont pris, soit en Italie, soit dans la *Vallée de Jouy*, je ne sais quels tons et quelle fausse grandeur que ces motifs ne comportent pas. Citons encore les paysages de M. Veyrassat qui plaisent beaucoup, surtout *le Bac, effet du matin*, et nous en aurons fini avec les paysages.

Le *Bernard Palissy* de M. Vetter a fait sensation. On prétend (peut-être est-ce un faux bruit) que la commission de la Loterie l'a acheté vingt-cinq mille francs ; sans croire à ce chiffre exagéré, ce tableau est une belle œuvre, bien conçue, bien rendue et finement peinte.

4.

M. Willems, le peintre soyeux, n'envoie cette année qu'une toute petite toile assez difficile à trouver : *Au Roi*. Des seigneurs, costumés Louis XIII, boivent avec un noble recueillement à la santé de leur souverain. Comme de coutume, les *satins* sont traités avec cette science qui distingue M. Willems ; ce petit tableau est fort joli, et nous envions M. de Morny de posséder un pareil joyau.

———

Les marines de M. Ziem sont très-aristocratiques ; elles reproduisent des *Vues de Venise*. C'est le peintre favori des barcarolles et des gondoles. M. Zo imite Eugène Giraud ; malgré ce reproche, ses *Gitanos* et sa *Famille de Bohémiens en voyage* sont bien brûlés, durcis, calcinés par le soleil ; et quel soleil ! il aveugle, on le fuit du plus loin qu'on l'aperçoit. Ces deux tableaux sont bien peints, et nous applaudissons la commission de la Loterie d'y avoir fait un choix.

———

L'exposition des dessins placés à l'extrémité des gale-

ries de peintures ne se compose que d'œuvres de choix ; la place étant très-restreinte, le Jury s'est montré doublement sévère. En tête nous trouvons les dessins de M. Bellel, pour lesquels un petit salon a été fait tout exprès. Certes, ces magnifiques fusains méritaient cet honneur, et M. Bellel reste toujours le premier dans ce genre; sa *Caravane* est faite avec une finesse extraordinaire. Les dessins composant l'Album offert à S. M. l'Empereur, et reproduisant des vues des Vosges, conservent une grandeur d'exécution d'une beauté incroyable. D'autres artistes de mérite se livrent également au même genre : MM. Allongé, Appian, Beldame, Lalanne, dont les paysages, quoique de moindre importance, n'en sont pas moins fort bien exécutés.

M. Bida est un artiste de premier ordre; les sujets qu'il choisit atteignent à la proportion historique, témoin *le Grand Condé à Rocroy*. L'Orient est son pays favori et lui a toujours porté bonheur; rien n'est plus joli que son *Intérieur de Femmes arabes*. Le *Massacre des Mamelucks*, qui sort de son genre habituel, n'est qu'une esquisse, il est vrai, mais elle est très vigoureuse, et nous ne doutons pas que M. Bida n'en fasse un ta-

bleau qui sera un chef-d'œuvre à ajouter à ceux qu'il a déjà produits.

M. Gustave Doré est un artiste *fantaisiste*; son remarquable tableau : *Dante et Virgile aux Enfers*, s'est tant promené pendant le cours de l'Exposition que nous n'avons jamais pu le classer ; puisque nous retrouvons cet artiste parmi les dessinateurs, disons que ce tableau méritait d'occuper la critique ; il laisse une impression froide, repoussante, désagréable même, et c'était là le but que l'auteur voulait atteindre. Ses dessins, reproduisant toujours des scènes de la *Divine Comédie*, continuent la série des illustrations qui ont fait connaître M. Doré et l'ont fait sortir de la foule.

Toutes les louanges ont été épuisées pour madame Herbelin, car elle ne cesse de travailler et de produire de jolies choses ; les portraits au crayon noir, puis à deux et à trois crayons qu'elle envoie cette année, méritent les éloges de tous les vrais connaisseurs ; ils sont fins, distingués et élégants. Le *Portrait de Rachel*, par madame O'Connell, est d'un effet attristant ; nous l'avons déjà vu exposé au boulevard, mais placé au milieu d'œuvres de mérite, il a gagné sous tous les rapports ;

madame O'Connell a mis là tout son talent, et tout le monde sait qu'elle en a beaucoup. M. Borione a donné au *Portrait de madame S...* une grandeur que le fusain ne comporte pas. Quant à M. Vidal, artiste très à la mode, nous avouons sincèrement ne pas aimer son genre, qui n'est que de l'afféterie et de la sécheresse désagréable.

Puisque madame la princesse Mathilde veut bien se soumettre au jugement de notre modeste critique, nous lui dirons que ses aquarelles, dont la proportion atteint la peinture à l'huile, sont lavées avec une vigueur extraordinaire, et que le *Portrait de madame de F...* est une œuvre qui lui fait honneur. Après l'auguste princesse, nous trouvons M. le prince de Reuss, dont le pinceau aristocratique sait tirer un fort bon effet de ses *Troupeaux de Cerfs et de Brebis* au soleil couchant. Viennent ensuite M. Maurice Sand, qui réveille pour le plaisir des yeux une ville et des usages bien oubliés, et M. Cassagne, dont les œuvres sont de première force.

Sauf MM. Passot et Pommayrac, qui reproduisent les portraits de la famille impériale ou des personnes de leur cour, la miniature est en partie composée d'œuvres de femmes dont le talent, fin et distingué, convient souverainement à ce genre. Nommons-les seulement : mesdames Dallemagne, Lehaut, Lapoter, Monvoisin, et mesdemoiselles Lallement et Bourges.

Les peintures sur porcelaine sont également reproduites par des femmes, et ce goût leur fait honneur ; les principales sont : mesdemoiselles Emma Bloc, Louise de Fontanes, et Victorine Heuzé, qui, pour ses débuts, envoie un vase de fleurs copié avec la conscience qu'un artiste de ce genre doit apporter à tout ce qu'il reproduit.

Terminons cette série par M. Eugène Giraud, dont les beaux pastels restent toujours sans rivaux. Le *Portrait de la princesse Anna Murat* est une de ces productions fines et en même temps gracieuses comme seul

M. Giraud sait les exécuter. Enfin l'étude de *Datura* de madame Hénard est si bien reproduite qu'involontairement on s'éloigne de cette fleur pernicieuse en craignant d'en être incommodé.

M. Barre, un maître passé en sculpture, a exposé le buste de *S. A. la princesse Clotilde*. L'expression de la figure est bien rendue, sauf les pincements de lèvres et surtout la proéminence de celle supérieure. Le buste de l'*Impératrice* est moins fin et rend moins les traits de Sa Majesté. Il y a du reste une grande difficulté à exécuter parfaitement une figure dont les traits sont aussi connus.

Le *monument à élever à la mémoire de Martin Schœn*, dont la ville de Colmar a confié l'exécution à M. Bartholdi, est plutôt une *taille* de pierre qu'une œuvre statuaire. L'artiste a profilé le grès rouge des Vosges, sans s'apercevoir qu'il s'écartait de la partie artistique de son ouvrage. Nous trouvons la statue de Martin Schœn un peu petite pour son piédestal et les vasques trop étroi-

tes. Quant aux figurines qui entourent la figure principale, pourquoi leur avoir donné des attitudes à la Claude Frollo? Cela sent trop la cour des Miracles.

Mater dolorosa, marbre destiné au calvaire de l'église Saint-Roch, est d'une bonne composition. La tête est bien expressive; M. Bogino a mieux compris son sujet dans ce beau marbre que dans l'allégorie *l'Italie délivrée*. Ceci est lourd, et on doit supposer plus d'élan, de feu, dans un pays reconquérant sa liberté. Il est vrai que cette statue est en plâtre, ce qui rend les formes massives, et nous engageons M. Bogino, s'il reproduit son œuvre en marbre, de diminuer l'épaisseur des *mats;* il rendra ainsi son motif plus élancé et moins ramené sur lui-même.

M. Cavelier est un grand artiste, personne ne lui conteste son immense talent, cependant on peut lui reprocher dans son marbre *Napoléon I*er, *législateur*, un manque complet de formes académiques. La poitrine du grand homme est trop volumineuse et fait saillie d'une manière inusitée. Le regard est fauve, et l'ampleur du costume écrase la partie inférieure du corps. *Cornélie* est mieux réussie, la pose est noble et le tout s'assied bien. Mais,

entraîné par le souvenir de sa précédente production, pourquoi M. Cavelier s'est-il laissé aller à une flatterie que rien ne justifie? Les deux enfants sont d'une très-grande ressemblance avec les portraits que nous connaissons tous de Napoléon Ier enfant. Cette ressemblance est si grande chez l'enfant qui est debout, que l'illusion est saisissante et qu'il est impossible de ne s'y pas méprendre. Les pieds de cet enfant sont trop forts et d'une dimension presque égale à ceux de *Cornélie*. Il y a là une disproportion criante qu'il est impossible d'excuser chez un artiste comme M. Cavelier.

Décidément M. Clesinger n'a plus de chance pour ses nouveaux travaux. L'insuccès de son immense épopée *François Ier*, que nous avons tous pu voir il y a quelques années dans la cour du Louvre, l'a totalement distancé et découragé. Comme M. Cavelier, il s'est aussi inspiré de *Cornélie*, qu'il a assise d'une manière magistrale, quant au bloc, mais qui pèche totalement par les détails. Le buste est relativement trop court comparé à la longueur des jambes, et, si le sujet devait se tenir debout, nous sommes persuadée que *Cornélie* aurait en longueur de la taille aux pieds plus de deux fois la hauteur de son

torse. La saillie des genoux est beaucoup trop accentuée, ce qui provient de l'excès que je signale.

Mais vous, M. Cordier, comment avez-vous pu sans sourciller faire le buste *portrait de madame la baronne* *** (nous ne parlons bien entendu que de l'exécution)? Cela est gauche et grimace, la tête est froide et sans expression. Allons, M. Cordier, c'est là un échec dont il faut vous relever hardiment, et ne pas faire comme M. Cotte, qui a pris pour base de fixer le regard de ses bustes soit directement à terre, soit fixant les étoiles. *S. A. le prince Murat* est dans ce dernier cas, par contre, *le colonel de Brancion* fixe le sol et a une expression de rudesse que la statuaire ne justifie pas.

Sapho, ou le Dernier Adieu, de M. Doriot, est une singulière composition. Le public pourrait croire à une mauvaise plaisanterie de l'auteur qui a bien voulu que son héroïne se précipitât à la mer, mais qui a eu la prudence de la retenir au rivage par une ample crinoline s'enroulant autour d'un rocher. La pose est cambrée, hardie, et, sans vouloir accabler M. Doriot, nous pourrions comparer la pose de *Sapho* à celle de déesses des chars dorés de l'Hippodrome.

Mademoiselle Dubois-Davesnes expose un buste en marbre de *Béranger*. A la bonne heure, voilà une figure vivante, et nous retrouvons là les traits fidèlement retracés de notre immortel poëte. Qu'une telle œuvre soit sortie des mains d'une femme, cela ne nous surprend pas, mais franchement elle est digne d'intérêt, et plus d'un de nos sculpteurs en renom ne dédaignerait pas d'y apposer sa signature. C'est bien là le poëte de la jeunesse, l'ami de la grisette et de l'étudiant, et en contemplant le sourire moqueur qui se dessine au coin des lèvres, on croit entendre voltiger en l'air les refrains de Lisette et de Suzon.

M. Etex, qui prétend réunir en lui la trinité artistique, ne s'est pas beaucoup ingénié pour son groupe *l'Amour piqué par une abeille*. L'enfant est tout simplement hydropique, et il règne dans cette pièce la même lourdeur que dans *le Génie du dix-neuvième siècle*, modèle esquisse d'une fontaine au *dixième* d'exécution. Que pensez-vous d'une fontaine qui aurait pour base une série de canards gigantesques de dix pieds de haut? Je vous livre le fait.

Un Chat de deux mois est un tout petit groupe en

bronze argenté que peu de personnes ont pu voir, tellement il est microscopique. Il n'en existe que deux exemplaires, dont l'un figurait à l'exposition; l'autre est une propriété particulière. Un jeune minet, peu soucieux du respect de la propreté, a mis ses pattes dans une écuelle remplie de fromage à la crème, et mange sans vergogne le souper d'un moineau à moitié emplumé qui n'en peut mais, et s'enroue la voix à force de crier. Ce motif est tout petit, bien tourné, mais aussi la signature est Fremiet.

Les statues de l'Empereur *Napoléon I*er ne sont pas heureuses cette année. M. Guillaume (décoré, s. v. p.) en expose une sur laquelle l'*or* joue un grand rôle; on ne sait lequel admirer, ou du blanc du marbre, ou du brillant de cet *or*. L'aigle est bien inoffensif, ce n'est pas là l'oiseau conquérant, c'est simplement l'oiseau endormi. *Colbert*, statue en plâtre, manque de proportions, la tête est trop petite et l'exécution peu heureuse.

M. Iselin (qui n'est pas décoré) envoie le buste de Son Exc. le comte de Morny; ce sont bien là les traits fins de l'illustre président du Corps législatif, et il semble en

le regardant voir devant soi l'image vivante du spirituel homme d'Etat.

L'Amour, par M. Lavigne, est un petit plâtre fin, mignon, qui fera plus d'honneur à son auteur que la grande statue de *Pandore*, par M. Loison, et que *Agrippine portant les cendres de Germanicus*, par M. Maillet. La douleur d'Agrippine est très-facile à comprendre, et le précieux fardeau dont elle est chargée doit lui causer de mortels regrets; mais nous ne comprenons pas que, sous le voile qui couvre le visage, on aperçoive une figure presque pareille à une tête de mort.

M. Ottin cambre trop ses sujets. *S. M. l'Empereur Napoléon III* est entièrement renversé en arrière, ce qui donne une pose disgracieuse à la main droite qui tient le sceptre. M. Ramus a exécuté pour Notre-Dame de la Garde la statue de *monseigneur de Mazenod*. Nous doutons que l'illustre prélat soit représenté dans sa pose naturelle, la tête oblique trop, ce qui donne trop de tension au cou et pourrait faire supposer un *torticolis*.

La Mort d'Eurydice de M. Roubaud est d'une bonne facture, c'est bien là l'école de Pradier. Il y a de la dou-

leur dans l'expression, tout autant qu'il y a de la douceur dans celle de *feu mademoiselle L****, par Varnier. Voilà une belle page remplie de mélancolie qui fait honneur à son auteur.

Terminons par *Jésus chassant les vendeurs du temple*, de M. Virieu. Les commandes du ministère d'Etat, dont je vous ai citées plusieurs, n'ont pas toutes le mérite de ce groupe. Le Christ est bien posé, le geste noble, et l'indignation sort bien de ses yeux. Le mouvement de la femme qui ramasse des pièces de monnaie est bien rendu, on pourrait peut-être reprocher un peu de *ramassis* dans les épaules, mais la pose penchée peut faire excuser ce défaut.

—

Nous ne supposons pas que M. Duval ait eu sérieusement l'idée de concourir pour le nouvel Opéra. Son projet manque complétement de distinction. Il n'y a pas de ville de province qui n'ait une *comédie* mieux agencée que celle que nous présente cet architecte. La salle serait lourde et étouffée, mais la construction n'en serait pas ruineuse. Avis aux municipalités.

M. Dutrou prétend placer l'Opéra sur la butte des Moulins. L'idée est gigantesque et le travail qui en résulterait serait immense. Les plans sont meilleurs que les précédents; mais, comme tous ses confrères, M. Dutrou pèche par un point essentiel : le peu de largeur des escaliers, qu'il fait en outre trop tournants.

M. Etex persiste dans son originalité, *Projet d'Opéra pour deux mille spectateurs*, lequel projet n'a qu'un défaut, celui de créer un monument semblable en tous points aux *Guignols* des Champs-Elysées, et *Projet de fontaine monumentale*, qui n'est autre que la reproduction dessinée de la fontaine aux canards géants dont je vous ai parlé à la sculpture. Le tout accompagné d'effets de jour et de nuit de la plus singulière couleur.

M. Hénard est plus heureux dans ses inspirations. Ses *projets d'Opéra* sont d'un véritable architecte et ses plans sont bons à consulter. Nous n'aimons pas cependant son foyer circulaire, il y aurait là un scintillement de lumières peu avantageux ; la fontaine qu'il place devant l'édifice est de trop, et doit être supprimée.

M. Labille traite le même sujet avec des proportions trop étroites. Les spectateurs des places inférieures n'en-

tendraient absolument rien. M. Triquet donne, au contraire, trop d'importance à ces mêmes places, son style est lourd, sans grâce, et le son ne parviendrait pas jusqu'aux loges de face. Sa salle est trop *ronde* pour pouvoir être dans de bonnes conditions d'acoustique.

Ici se termine l'œuvre que nous avons entreprise et que nous espérons avoir menée à bonne fin sans avoir blessé la susceptibilité d'aucun artiste. Nous avons la conscience d'avoir jugé la valeur de chaque tableau impartialement et d'après notre seule appréciation. Si, dans cette modeste critique, nous nous sommes quelquefois laissé aller à des mots ou à des comparaisons qui auraient pu froisser quelque amour-propre, regrettons-le sincèrement. Quoi qu'il en soit, et malgré la répugnance que l'on éprouve à dire ce fait malheureusement vrai : l'exposition de 1861 est de beaucoup inférieure à celle de 1859. Notre époque serait-elle moins artistique, ou les arts seraient-ils en décadence? Il ne faut pas s'arrêter à cette dernière idée, qui serait triste et pourrait

entraîner trop loin. Quant à la première supposition, il est à craindre qu'elle soit plus près de la vérité ; peut-être se rejettera-t-on sur la composition ou la sévérité du jury, l'excuse serait plus admissible surtout pour cette année. Nous savons très-bien les difficultés et les ennuis qui incombent à MM. les juges et nous serions toute disposée à leur en tenir compte, si, à côté de l'excessive sévérité qu'on leur reproche, on ne pouvait les taxer de faiblesse ou de complaisance pour certains tableaux exposés. Nous connaissons ce que l'on *croit* devoir à tel ou tel peintre, mais malheureusement les jeunes artistes en sont toujours les victimes, et nous sommes exposés pour l'avenir à voir la plus grande partie de l'exposition envahie par MM. les exempts de droit ou les médaillés *non refusables*.

Le jury se composait, pour la section de peinture, de quatorze noms, sur lesquels la génération artistique pouvait et avait le droit de compter. Cette aide lui a fait défaut, et à son détriment. MM. Ingres, Horace Vernet, Schnetz, Abel de Pujol, Couder et Eugène Delacroix, n'ont *jamais* assisté aux séances, qui se sont partagées entre MM. Heim, Picot, Brascassat, Léon Cogniet, Alaux,

Robert-Fleury, Hippolyte Flandrin et Signol. La tâche était rude, mais ne comportait pas ce parti pris de *refus en masse* qui paraît avoir existé vers les derniers moments.

L'exposition de peinture se composait de 1,320 peintres ayant envoyé 3,146 tableaux bons ou mauvais. Sur ce chiffre il faut diminuer :

145 peintres exempts de droit, membres de l'Institut, décorés, ou ayant eu une médaille à l'exposition de Londres, et exposant 543 tableaux ;

11 prix de Rome et exposant 48 tableaux ;

69 deuxièmes médailles, exposant 242 tableaux.

93 troisièmes médailles exposant 248 tableaux.

Puis vient la série des tableaux que l'on ne *pouvait pas* refuser, tels que :

20 peintres, reproduisant des épisodes de la campagne d'Italie et exposant 38 tableaux ;

3 peintres, reproduisant des épisodes de la guerre de Crimée, exposant 3 tableaux ;

2 peintres, reproduisant des épisodes de la guerre de Chine, et exposant 2 tableaux ;

39 peintres, ayant exécuté des commandes pour les

divers ministères, ou ayant vendu leurs tableaux à de hauts personnages, 46 tableaux :

12 peintres, exposant des portraits ou des scènes de la famille impériale, 13 tableaux;

36 peintres, qui ont envoyé des portraits de sénateurs, maréchaux, militaires de grades supérieurs et hauts fonctionnaires publics, 52 tableaux.

Total, 430 peintres ayant exposé 1,235 tableaux qui ont passé sous les yeux du jury, sans examen, ce qui représente à peu près le *tiers* des envois, et explique l'encombrement et la proscription qui en a été la conséquence. Cette proscription est d'autant plus déplorable qu'elle frappe en majeure partie sur une classe très-intéressante, composée presque en entier de jeunes artistes ayant un nom à se faire et qui n'auraient certes pas déparé l'exposition si leurs œuvres eussent été admises.

Il y a longtemps que la classe intelligente demande la réorganisation du jury ; espérons que l'époque n'est pas très-éloignée où nous verrons cette modification, à laquelle nous applaudirons de tout notre cœur. Ce jour-là l'art fera un grand pas, et sortira de l'ornière dans laquelle il est enfoui depuis plusieurs années.

Pour terminer, réservons tous nos éloges aux dames, dont le nombre augmente à chaque exposition, et dont plusieurs, telles que mesdames Browne, Bertaut, Escallier, Herbelin, O'Connell, etc., etc., marchent de pair avec les artistes les plus célèbres; notre critique s'est spécialement attachée à parler d'elles. Quelques nouveaux noms, qui plus tard pourront rivaliser avec ceux que nous nommons plus haut, ont été relevés et cités avec soin et conscience. C'est une belle chose que de cultiver les arts, et les femmes, par leur nature fine et distinguée, sont dignes de comprendre et de reproduire tout ce qu'il y a de noble et de grand dans la carrière artistique.

INDEX

A

Achard.	17
Achenbach.	18
Albuféra (duchesse d').	16
Aligny.	17
Allongé.	67
Amaury Duval.	15
Anastasi.	18
André (Jules).	18
Anker.	17
Antigna.	16
Appian.	67

B

Barbier.	25
Baron.	22
Barre.	71
Barrias.	19
Bartholdi.	71
Baudit.	25
Baudry.	19
Beaucé.	13
Beldame.	67
Bellangé.	21
Bellel.	23, 67
Belly.	23
Berchère.	23
Bertaut (madame).	26, 84
Biard.	22
Bida.	67
Blin.	24
Bloc (mademoiselle).	70
Bodmer.	24
Bogino.	72
Bonheur.	24
Bonnegrâce.	21
Borione.	69
Bouguereau.	20
Boulanger.	21
Bourges (mademoiselle).	70
Brest.	24
Breton (Jules).	22
Brion.	22
Brissot de Warwille.	25
Browne (madame).	19, 84
Busson.	25

C

Cabanel.	13, 26
Caraud.	29

Cassagne	69	Dubufe	12, 32
Cavelier	72	Dumarescq (Armand)	8
Cermak	27	Dupré	34
Chaplin	28	Durand-Brager	35
Charpentier	8, 10	Dusaussoy	34
Chintreuil	31	Dutilleux	34
Cibot	31	Dutrou	79
Clésinger	73	Duval	78
Cock (Xavier de)	31		
Coessin de la Fosse	10	**E**	
Coignard	31		
Collin	29	Escallier (madame)	35, 84
Comte	29	Esch (mademoiselle)	35
Cordier	74	Etex	36, 75, 79
Cornillet	13	Eudes de Guimard (mademoiselle)	35
Corot	29		
Cotte	74		
Couder	29	**F**	
Courbet	30		
Court	27	Faure	37
Couveley	31	Fauvelet	37
Couverchel	9	Flandrin (Hippolyte)	11, 36
Curzon (de)	28	Flandrin (Paul)	39
		Flers	40
D		Fontanes (mademoiselle de)	70
		Fortin	38
Dallemagne (madame)	70	Français	39
Dargent (Yvan)	31	Fremiet	76
Daubigny	34	Frère (Édouard)	37
Dauzats	33	Frère (Théodore)	38
Dejussieu	34	Fromentin	38
Delamarre	33		
Desgoffe (Blaise)	33	**G**	
Desgoffe (Alexandre)	34		
Desjobert	34	Gérôme	40
Desmarquais	34	Gigoux	54
Devilly	8	Girardin	43
Devéria	33	Giraud (Eugène)	42, 70
Doré (Gustave)	68	Giraud (Charles)	42
Doriot	74	Glaize	43
Dubois-Davesnes (mademoiselle)	73	Gudin	43
		Guillaume	76

H

Haffner	46, 47
Hagemann	46, 47
Hamon	44
Hanoteau	46, 47
Harpignies	46
Hautier (mademoiselle)	47
Hébert	12, 44
Heilbuth	46
Hénard	79
Hénard (madame)	71
Herbelin (madame)	68, 84
Heuzé (mademoiselle)	70
Hillemacher	45
Huet	46

I

Iselin	76

J

Jacquand	48
Jacque	49
Jadin	49
Jalabert	47
Jeanron	48
Jérichau (madame)	48
Jugelet	50
Jumel de Noireterre	9

L

Labille	79
Lafon	50
Lalanne	67
Lallement (mademoiselle)	70
Lambron	52
Lambinet	51
Lanoue	52
Landelle	14
Lapito	51
Lapoter (madame)	70
Larivière	13
Laugée	51
Lavigne	77
Lehaut (madame)	70
Leleux (Adolphe)	50
Leleux (Armand)	51
Lepaule	13
Le Poitevin	52
Loison	77
Loubon	52
Luminais	52

M

Maillet	77
Marcke	55
Mathilde (S. A. I. princesse)	69
Matout	54
Mayer	55
Meissonnier	53
Ménard	55
Merme	56
Meyer	55
Millet	54
Monginot	53
Monvoisin (madame)	70
Morel-Fatio	55
Mottez	54
Mozin	55
Muller	14

O

O'Connell (mme)	56, 68, 84
Ottin	77

P

Palizzi	58

6.

Passot............... 70
Penguilly-L'Haridon.. 57
Peyrol (madame)...... 58
Pezous............... 57
Philippoteaux........ 10
Pichat............... 11
Pils................. 7
Plassan.............. 57
Pommayrac...... 13, 70
Pron................. 58
Protais.............. 58
Puvis de Chavannes... 56

R

Ramus................ 77
Reuss (prince de).... 69
Riedel............... 58
Rigo............. 10, 13
Rossi Gazolo......... 59
Roubaud.............. 77
Rouget............... 59
Rousseau (Philippe).. 59
Rousseau (Théodore).. 59

S

Sand (Maurice)....... 69
Schutzemberger....... 60
Ségé................. 61
Stevens (Alfred)..... 61
Stevens (Joseph)..... 61

T

Tabar................ 63
Tidemand............. 63
Tissot............... 62
Toulmouche........... 64
Trayer............... 64
Triquet.............. 80

V

Valenzano............ 65
Valério.............. 64
Varnier.............. 78
Vetter............... 65
Veyrassat............ 65
Vidal................ 69
Viollet-Le-Duc....... 65
Virieu............... 78

W

Willems.............. 66
Winne................ 14
Winterhalter......... 13

Y

Yvon............... 7, 11

Z

Ziem................. 66
Zo................... 66

TABLE

Introduction..................................... 5
Peinture.. 7
Dessin.. 66
Aquarelle....................................... 69
Miniature....................................... 70
Pastel.. 70
Peinture sur porcelaine......................... 70
Sculpture....................................... 71
Architecture.................................... 78
Conclusion...................................... 80
Index... 85

Paris. — Typographie de Cosson et Comp., rue du Four-Saint-Germain, 48.

www.ingramcontent.com/pod-product-compliance
Lightning Source LLC
Chambersburg PA
CBHW070312230526
45470CB00002B/844